彩色放大本中國著名碑帖

李邕出師表

孫寶文 編

而中道崩殂今　先帝創業未半　表　諸葛孔明出

天下三分益州疲敝此誠危急存亡之秋也然侍衛之臣不懈

3

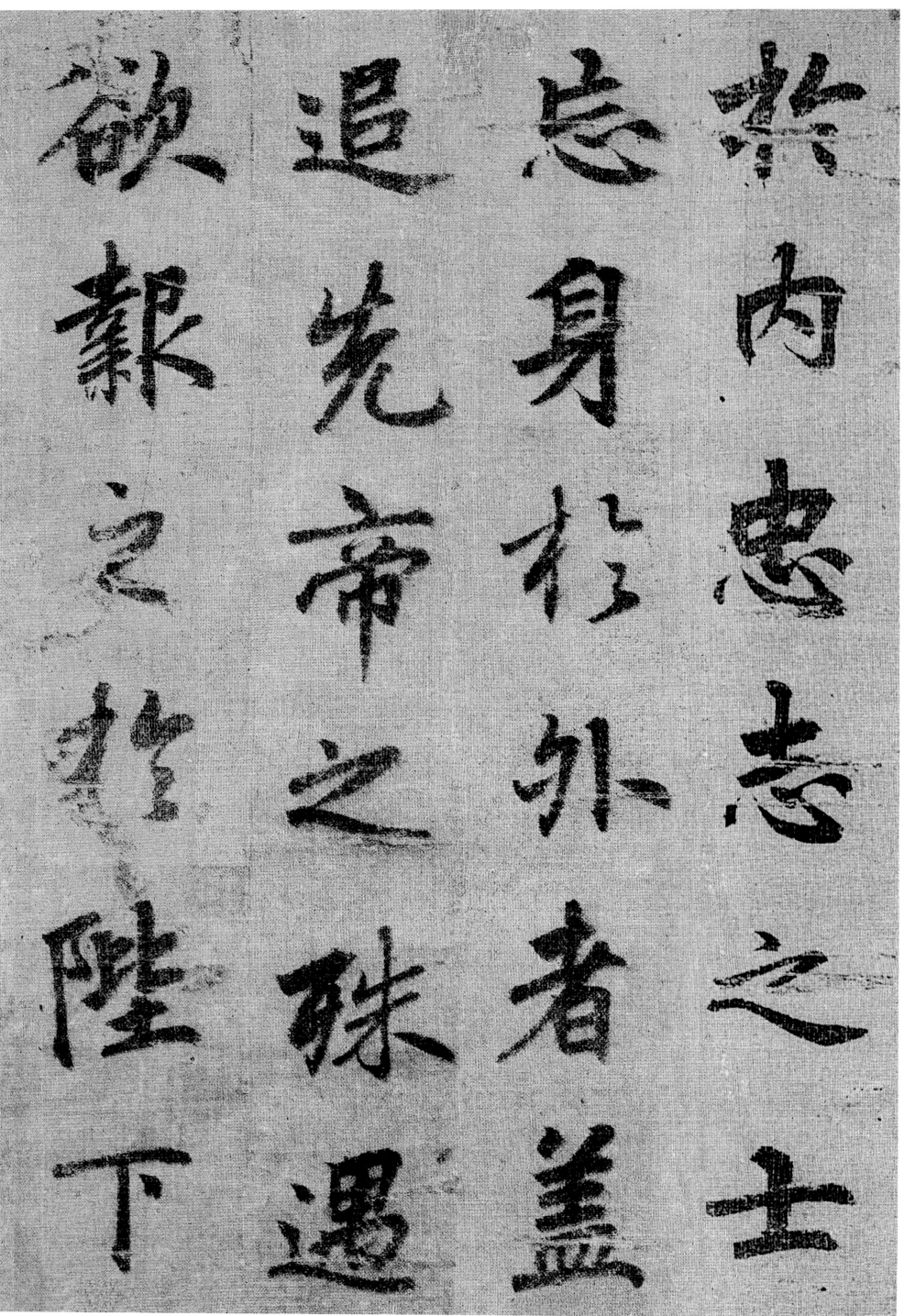

於内忠志之士忘身於外者盖追先帝之殊遇欲報之於陛下

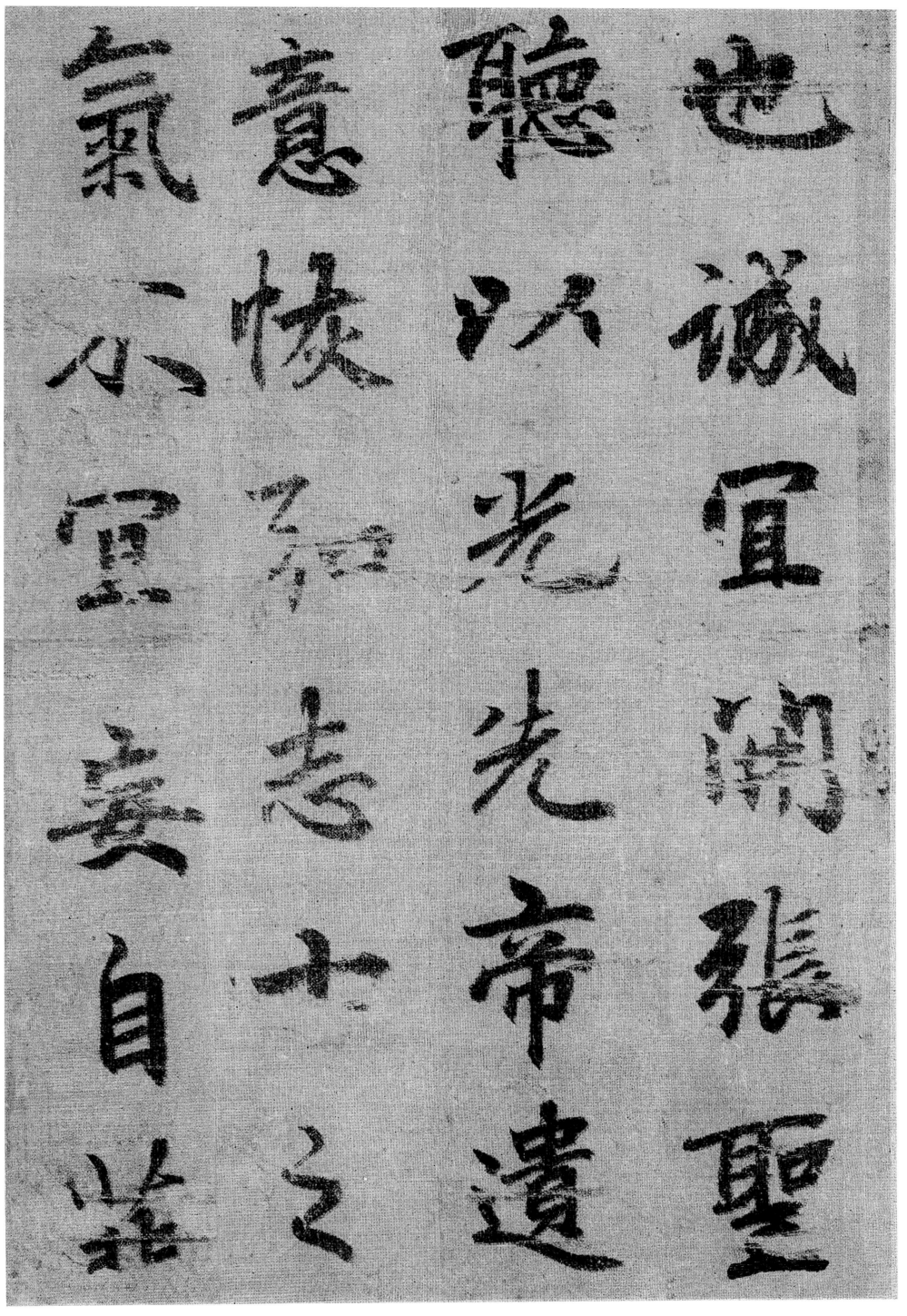

也誠宜開張聖聽以光先帝遺意恢弘志士之氣不宜妄自菲

論引喻失義以

義以塞忠諫之路

塞忠諫之路也宮

宮中府中俱為一

一體陟罰臧否

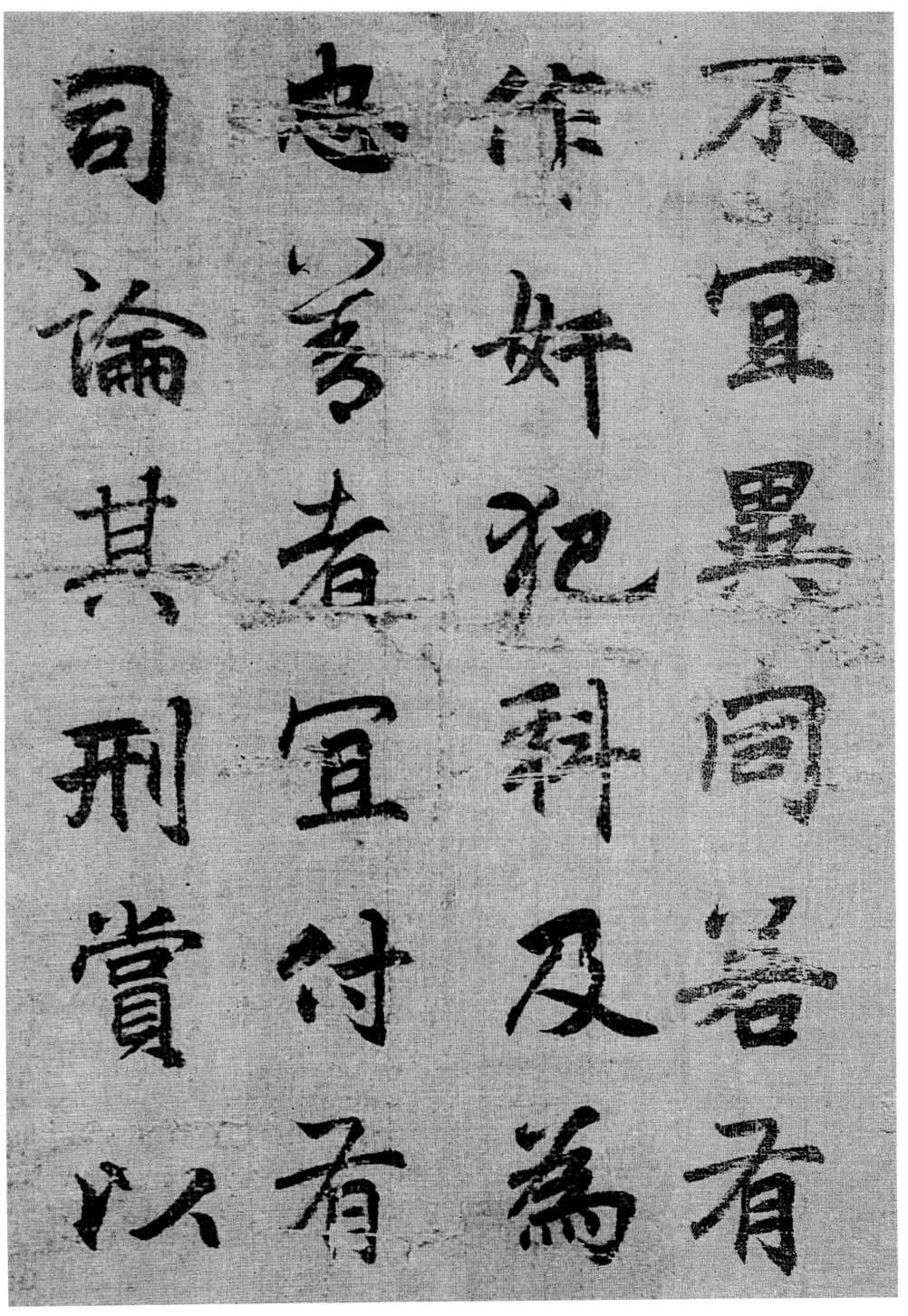

不宜異同若有作奸犯科及爲忠善者宜付有司論其刑賞以

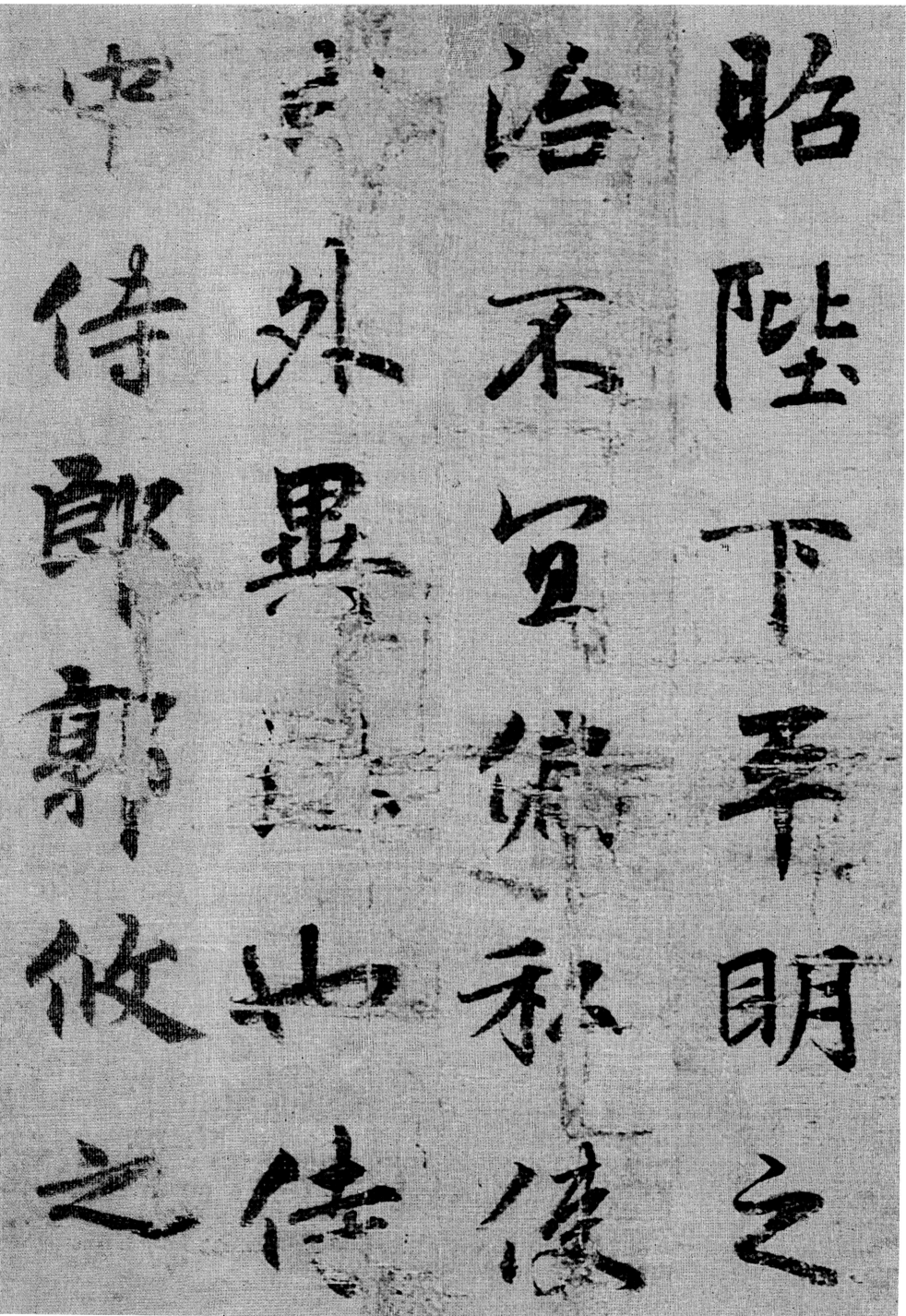

昭陛下平明
治不宜偏
外異法也侍
郎郭攸之

費褘董允等此皆良實志慮忠純是以先帝簡□以遺陛下愚

費褘董允等此皆良實志慮忠純是以先帝簡以遺陛下愚

宮中之事悉

以咨之然後

施行必能

以人咨之必能

闕必能

子所元蓋楔補闕

10

軍向寵性行淑均曉暢軍事試用於昔日先帝稱之曰能是以

軍向寵慨行洪

均曉戇軍事諸

用於昔日先帝

釋之曰觥是以

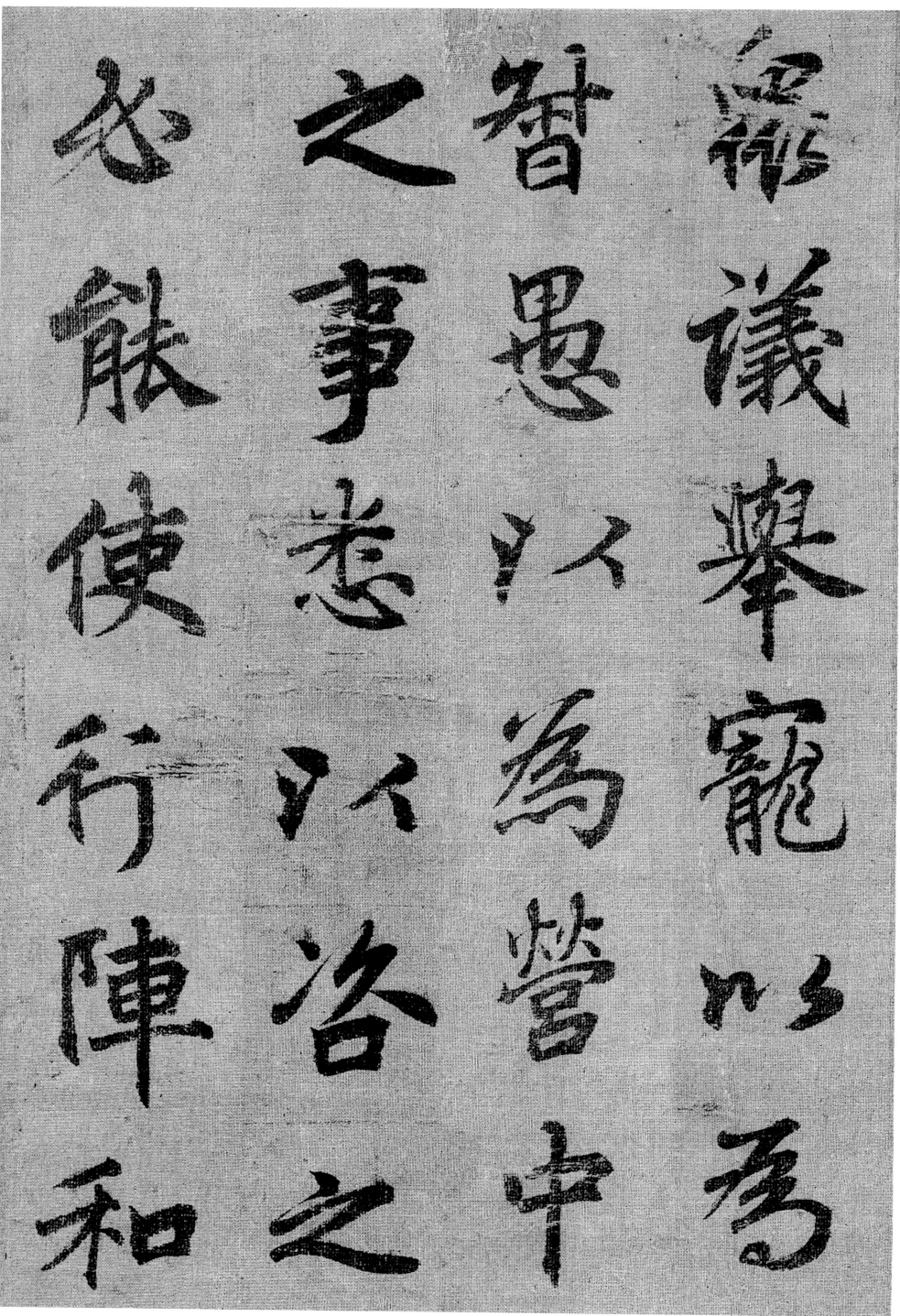

寵以爲
督愚以
爲營中
皆之事
悉以咨
之必
能使
行陣
和

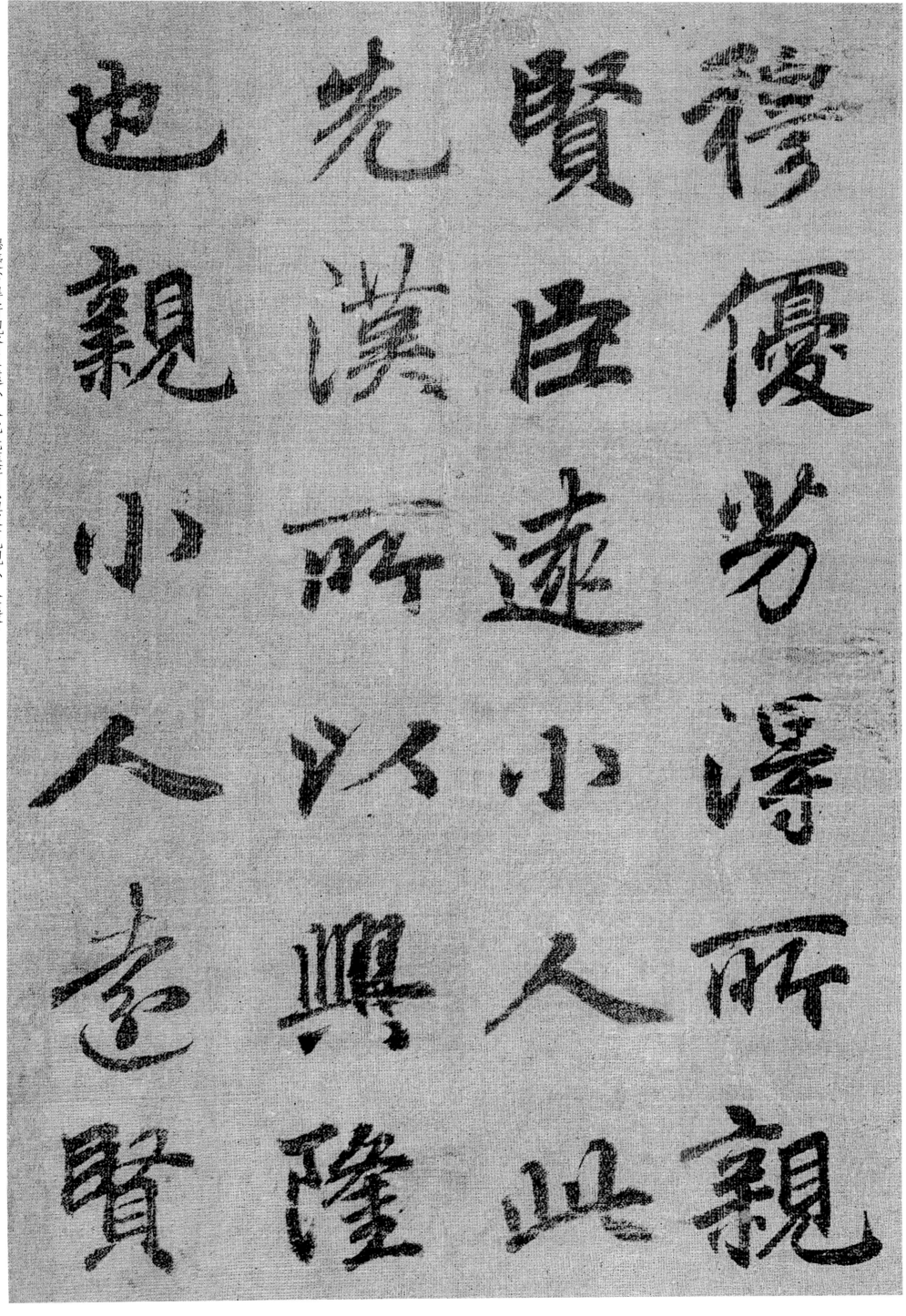

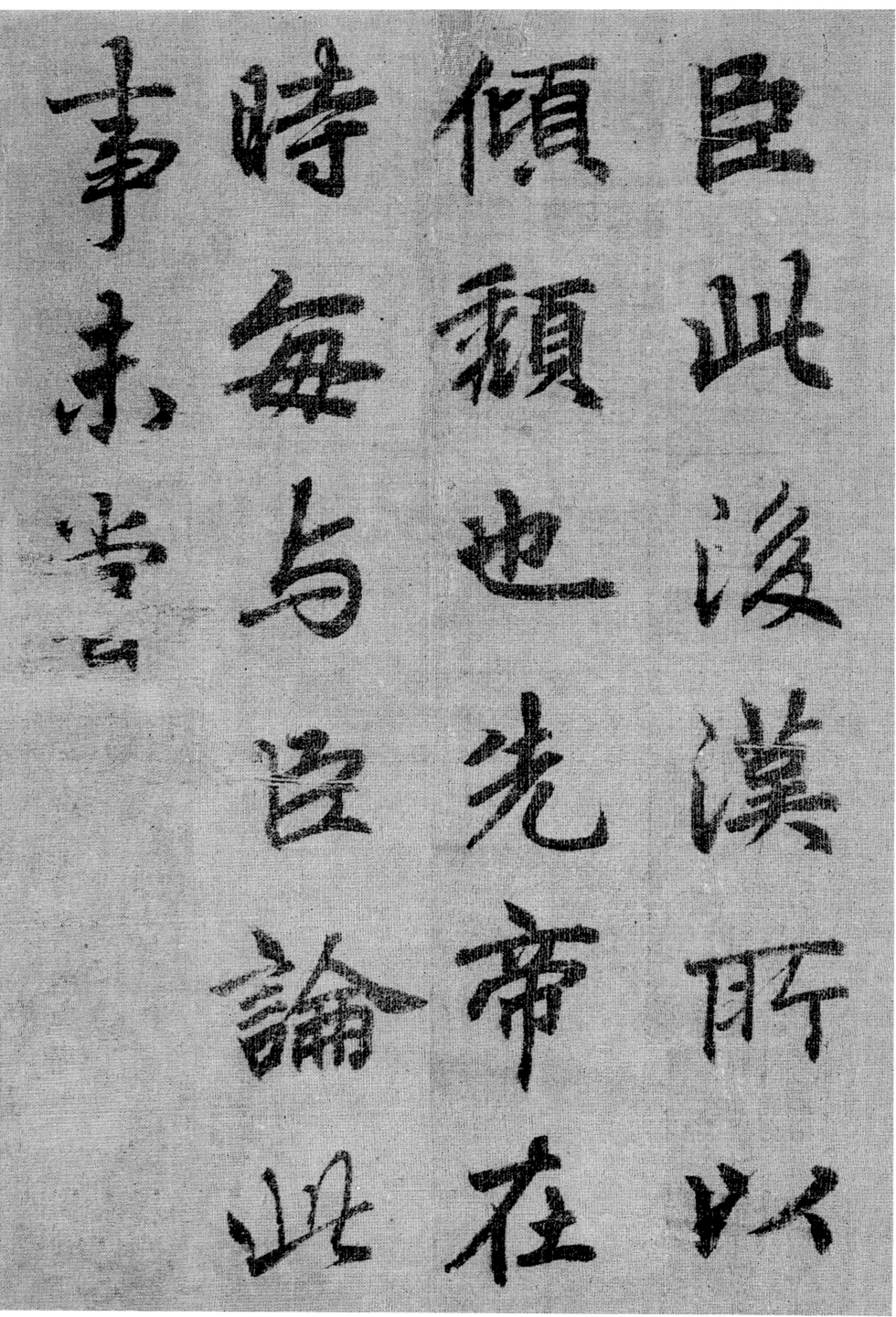

臣此後漢所

傾頹

事時以

末傾頹漢

嘗每也所

與先以

臣帝

論在

此時

事每

未與

嘗臣

論

此

事

未

嘗

14

李北海書

諸

孔明出師

表

先帝創業未半而

中道崩殂今天下
三分益州疲敝此
诚危急存亡之秋
也然侍卫之臣不

中道崩殂今天下三分益州疲敝此诚危急存亡之秋也然侍卫之臣不

16

懈於內忠志之士忘身於外者蓋追先帝之殊遇欲報之於陛下也誠宜

懈於內忠志之
士忘身於外者蓋追
先帝之殊遇欲報
之於陛下也誠宜

開張聖聽以光

帝遺意恢弘志

之氣不宜妄自菲

薄引喻失義以塞

忠諫之路也宮中

府中俱爲一體陟

罰否臧不宜異

若有作奸犯科及

19

爲忠善者宜付有司論其刑賞以昭陛下平明之治不宜偏私使內外異

為忠善者宜付
司論其刑賞以昭
陛下平明之治陛
冝偏私使內外異

也侍中侍郎郭攸之費禕董允等此皆良實志慮忠□是以先帝簡□

此皆良實志慮忠

攸之費禕董允等

也侍中侍郎郭

是以先帝簡

以遺陛下愚以宮中之事悉以咨之然後施行必能□補闕□有所□益

補闕
然後施行必
中之事悉以咨之
以遺陛下愚以宮
益
所

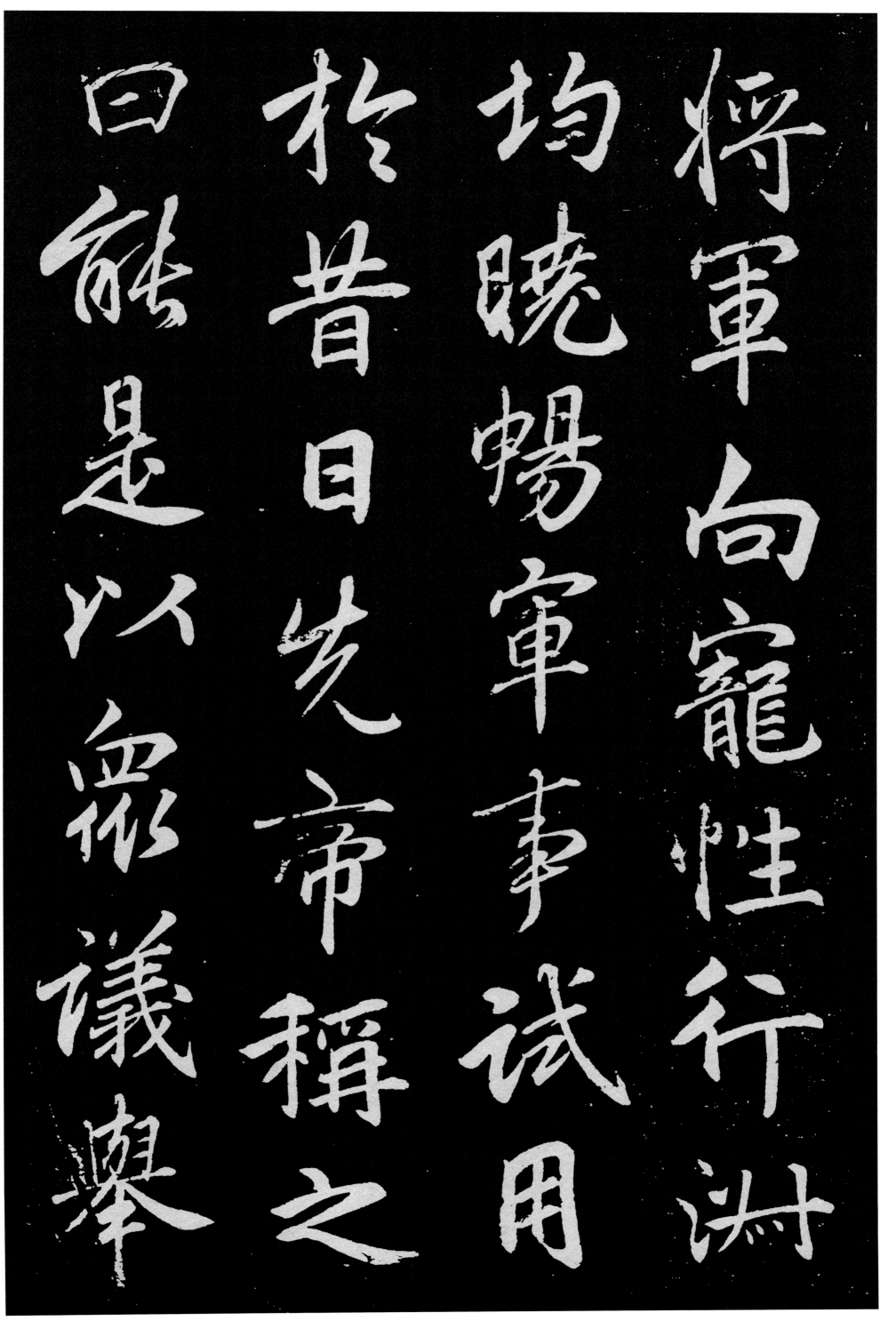

將軍向寵性行淑均曉暢軍事試用於昔日先帝稱之曰能是以眾議舉

寵以爲督愚以爲營中之事悉以咨之必能使行陣和穆優劣得所親賢

漢遠小人此先漢

所以興隆也親小人

所以遠賢臣此後漢

所以傾頹也先帝

在時每与臣論此

事未嘗口